中國書法精粹

歷代小楷精粹

宋元卷

李明桓 編著

上海書畫出版社

目録

宋 元 卷

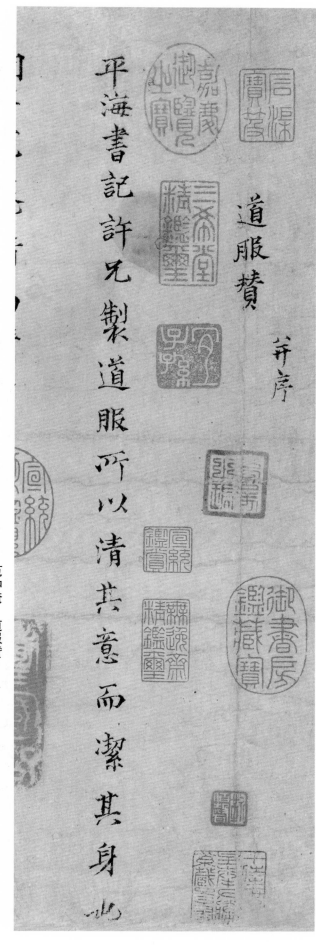

平海書記許兄製道服所以清其意而潔其身□

道服贊 并序

范仲淹　道服贊

范仲淹（九八九—一〇五二），字希文。蘇州吳縣（今江蘇蘇州）人。舉進士第。拜天章帶閣待制、樞密直學士，參知政事。謚文正。內剛外和，爲政忠厚。善爲文，工書，著有《范文正公集》。

此作爲紙本手卷，楷書八行。卷後文同、柳貫、吳寬、王世貞等跋。書法方勁，落筆痛快沉著，略有《樂毅論》遺法。故宮博物院藏。

縱三十四點八厘米，橫四十七點九厘米。

同年范仲淹請寫贊云

道家者流　衣裳楚楚　君子服之　逍遙是與

虛白之室　可以居處　蓽骨之庭　可以步武

豈無青紫　寵為辱主　豈無狐貉　驕為禍府

重此如師　畏彼如虎　旌陽之孫　無忝於祖

二

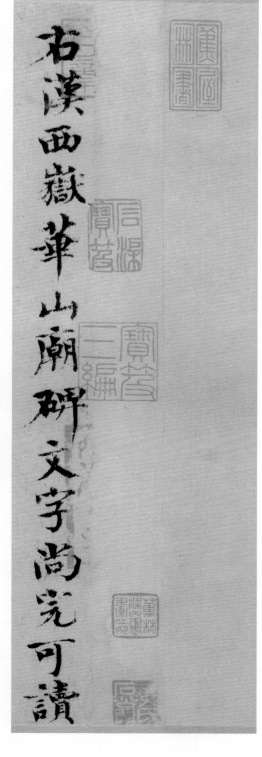

歐陽修　集古録跋尾

歐陽修（一〇〇七—一〇七二），字永叔，號醉翁，晚號六一居士。吉州廬陵（今江西吉安）人。歐陽修嗜古好學，博通群書，詩文兼李（白）杜（甫）、韓（愈）之長，爲一代文宗。其書法亦功力不凡，『筆勢險勁，字體新麗，自成一家』。

此作爲紙本，作於北宋嘉祐八年（一〇六三），用筆凝練爽利，多出以尖筆；結字寬博，有顏魯公遺意，通篇神采奕奕，給人險勁之感。《集古録跋尾》原十卷，現僅存文稿四紙，臺北故宮博物院藏。縱二十七點二厘米，横一百七十一點二厘米，凡五十八行，每行字數不一，共七百九十二字。

其述自漢以來云高祖初興改秦滛

祀太宗承循各詔有司其山川在諸

侯者以時祠之孝武皇帝修封禪之

禮廵省五岳立宮其下宮曰集靈宮

殿曰存儒殿門曰望儒門仲宗之世使

昔村節歲一禱而三祠後不承前至於
亡新浦用立虛孝武之元事舉其中
禮從其省但使二千石歲時往祠自是
以來百有餘年所立碑石文字磨滅延
熹四年孔農太守袁逢脩廢起頓易碑

飾闕會遷京兆尹孫府君到欽若士嘉
業遵而成之孫府君諱琭其大略如
此其記漢祠四岳事見本末其集靈
宮他書皆不見惟見此碑則余於集
錄可謂廣聞之益矣

師出征拜車騎將軍從事軍還策
勳復以疾辭後拜議郎五官中郎將
沛相年五十六建寧元年五月癸丑遘
疾而卒其終始頗可詳見而獨其名
字泯滅為可惜也是故余嘗以謂君子

之垂乎不朽者顧其道如何尔不託扵
事物而傳也顏子窮卧陋巷亦何施扵
事物耶而名光後世物莫堅扵金石
蓋有時而斃也

治平元年閏五月廿八日書

右陸文學傳題云自傳而曰名羽字
鴻漸或云名鴻漸字羽未知孰是然
則豈其自傳也茶載前史自魏晉
以來有之而後世言茶者必本鴻漸
蓋為茶著書自羽始也至今俚俗賣

茶肆中多置一甍偶人云是陸鴻漸

至飲茶客稀則以茶沃此偶人祝其

利市其以茶自易久矣而此傳載羽所

著書頗多云君臣契三卷源解三十卷

江表四姓譜十卷南北人物志十卷吳

興歷官記三卷湖州刺史記一卷茶經

三卷占夢三卷當止茶經而已也然位

書皆不傳獨茶經著於世尓

古平泉山居卅一木記李德裕撰余

嘗讀鬼谷子書見其馳說諸侯

國常視其人賢愚材性剛柔緩急
而因其好惡喜懼憂樂而捭闔
之陽開陰閉變化無窮顧天下諸
侯無不在其術中者惟不見其所
好者不可得而說也以此知君子宜慎

其所好洎然無欲而禍福不躰動

利害不躰誘此鬼谷之術所不躰謂

者也是聖賢之所難也

十月五日寧州兵士來知汝決須赴任十二
日程遲父來方知汝臂不曾下侍養文
字彼亥代催汝赴任是何意豈非要交割
大蟲尾我書之令汝更下一狀汝終不肯
父母年六十歲又多疾況官中時有不測
科率汝何忍捨去不意汝頑愚一至於此
汝若堅心要侍養時更何用寧州接人假使
因乞侍養獲罪於

司馬光　寧州帖

司馬光（一〇一九—一〇八六），
字君實。陝州夏縣（今屬山西）人。官至
尚書左僕射兼門下侍郎，卒贈太師、溫國
公，諡文正。北宋大臣，史學家。著有
《通志》，宋神宗賜名《資治通鑒》。

此作為紙本，書風方正古拙，兼有
隸意，起收筆迅捷明晰，可見用筆爽利，
結字有奇正變化，更增韻致。上海博物館
藏。縱三十二點七厘米，橫五十七點六厘
米，凡十八行二百六十餘字，行六字至
十七字不等。

朝廷不是孝義之事也又何妨⋯⋯今汝繳

去　朝旨許令侍養若本府奏稱本官巳

赴本任繳回文字則

朝廷必以為厥叔強欲差官侍養官自不願

巳到本任直收殺不行不惟壞却此文字深

可惜并先亦為欺罔之人也雖知囑得汝

不濟事只是汝太無見識閞⋯文字上若方

一到寧州於　徐便可離任更休申禮臺⋯

取指揮又被留住叔若報九承議

廿月汔辰

卷屋頹垣浴城裹綠樹團陰照窗几石
宂散峽有餘清還是先生睡初起行爐
火煖蒼烟凝碧雲浮鼎香風生白頭老
媼不解事時聞剥啄窾蒼蠅聲扇日高
爲誰啓戶愧隣僧頻送米長頹裹頭始
出門相爲韓公置雙鯉松年圖此寧無
情仙覺六椀通仙靈何當更畫月初出

李復　跋《劉松年盧仝烹茶圖卷》

　　李復（一〇五二—一一二八），字履中，世稱潏水
先生。與張舜民、李昭玘等爲文字交。宋神宗元豐二年
（一〇七九）進士。撰有《潏水集》四十卷。

　　此作爲紙本，略有行書筆意，秀潤圓勁。故宮博物院
藏。縱二十四點一厘米，橫一百二十點六厘米。

一六

詩杜陵客

右題指揮張侯所藏盧仝烹茶圖
蓋宗人劉松年名筆也觀其布景蕭
散用意清遠翛然有出塵之想憶盧
仝之趣非松年莫能寫其真而松年
之畫今之所見者蓋亦寡矣張侯寶
而藏之俾諸名公形之詠歌觀其好
尚可以知其人焉趙郡李復書

漸近青春試尋紅珊經年踈隔小立

風前恍然初見情如相識爲伊只欲顛

狂猶自把芳心愛惜傳語東君之憐愁

殢不須要勒

嫩蘂商量無窮幽思如對新妝粉面微

揚無咎　題《揚無咎四梅花圖卷》

揚無咎（一〇九七—一一七一），字補之，號逃禪老人，又號清夷長者。自稱爲草玄（揚雄）後裔。清江（今江西樟樹）人。工詩、善書畫。書學歐陽率更，筆勢勁利，小字尤清勁可愛。長於詩詞，詩詞格調甚高。善畫梅，有『得補之一幅梅，價不下百千匹』之説。所作竹、松石、水仙筆法清淡野逸，亦能畫水墨人物，師法李公麟。

此作爲紙本，清勁穩健，出鈎短促蘊藉，運筆輕重有變，布局均勻，給人賞心悦目之感。故宮博物院藏。畫作縱三十七點二厘米，橫三百五十八厘米。

擲死地孝人雙勝妻行屬旁我□目

走上回廊

粉墻斜搭被伊句別不忘時雲一夜幽

香惱人無寐可堪開帀曉来起看芳

叢只怕裏危梢欲歷折問膽辭移歸

芳閣休熏金鴨

目斷南枝或回吟繞長悆開遲雨浥風欺

雪侵霜妒幸恨離披欲調商鼎如期

可素向騷人自悲頼有豪端幻成冰彩

長似芳時

范端伯要予畫梅四枝一未開一欲
開一盛開一將殘仍各賦詞一首畫
可信筆詞難命意却之不從勉徇

所作今再用此聲調蓋近時喜唱

此曲故也

端伯弈世勳臣之家了無膏梁氣

味而胷次洒落筆端敏捷觀其好尚

如許不問可知其人也要須兵作四篇

共詩此畫庶㡬襄朽之人託以俱不泯

爾乾道元年七夕前一日癸丑丁丑人

楊无咎補之書于預章武寧僧舍

邁少稟適得

嘉邸新茗頗佳仰恃

眷予之素輒以十片分納

燕几聊備

裹晏之須儻蒙

洪邁　新茗帖

　　洪邁（一一二三—一二〇二），字景盧，號容齋，南宋饒州鄱陽（今江西省上饒市鄱陽縣）人，洪皓第三子。南宋著名文學家。

　　此作爲紙本，用筆清挺，精到嚴謹；結字端莊，章法疏朗，與蔡襄楷書頗有相似之處。私人藏。縱二十五厘米，橫三十二點五厘米。

台慈閣略輒徇之罪伏賜

容留不勝幸甚邁已拜稟劄之

敬兹不敢復縷陳伏乞

台察

　古謹具申

呈

五月廿四日門生洪邁劄子

為錢文皆隱起巳斷為四歸王氏又斷為五凡十行末行僅二字

并小硯於晉山樵人周二物予皆親見之志以軹軹四秉其三

嘉泰壬戌六月六日 錢清三槐王畿字千里得晉大令保母志三

姜夔　跋王獻之《保母帖》

姜夔（一一五五？—一二二一？），字堯章，號白石道人，饒州鄱陽（江西波陽）人。姜夔多才多藝，工於詩詞，長於書法，吹簫彈琴，精通音律。所著《續書譜》一卷，仿效孫過庭《書譜》而撰寫，但并非《書譜》之續，是南宋書論中影響較大的學術著作之一。

此作為紙本，用筆精到，清雅脫俗。結字穩重端莊，以輕巧之筆表現出遒健之氣。故宮博物院藏。橫三十一點六厘米，全文計一百零一行。

不可第六行缺十二字猶可考曰中冬既望蘂會晉山陰之黃閣

硯背剝晉獻之字上近右復有永和字乃劃成甚淺瘦永字亡

其碡和字亡其口硯石絕類靈壁又似鳳味甚細而冝墨微窪

其中或以為王氏舊物用故窪非也按米氏書史晉唐硯制皆

如此點筆易圓也自興寧距今八百三十載八異哉物之隱顯抑

有定數而古之贗晉前能知之歟又按畫記大令以晉孝武

太元十一年年四十三乃終上推至乙丑歲年廿二其神悟已如此

言語翰墨之妙固不論也此字與蘭亭敘不少異真大令之名

蹟不經重摹筆意具在猶勝定武剝也梁雲麾云羲之為會

稽獻之為吳郡故三吳之地偏多遺跡蓋右軍自去官後便家

山陰令戢山裁珠寺乃其故宅兩雲門寺乃大令故宅去黃

閣皆不遠宜有是物也

保母志有七美非他帖所及一者右軍與懷祖　王述　同家越右

軍郎邪族懷祖太原族故大令首言郎邪所以自别古人之重氏

族如此二者世傳大　言除洛神賦是小楷餘多行草此乃己行

較之蘭亭則結體小踈當是年少故爾右軍書蘭亭時年五

十一多大令卅年三夫也繫日與諸名公極論回僊著之

保母志與蘭亭同者廿四字之三年在 各三 文能老趣興歲丑日

終以曲水於悲夫後者與右軍他帖同者十八字行秀王勣書善

七十三二月六無小宦卓而二其嘗見 於 大令雜帖者三字獻二寧而見

見硯背有永和及晉獻之字知是壙中物間有碑否野人六
一軼上有字巳碎矣亟使致之明日持前五行來是時猶未斷
也驗是大令保母墓志而文未具又使尋之旬日乃以後五行來
斷為三矣一以支牀上有交螭字者是也一為小兒壘塔上有曲
水字者是也一弃之他礊碎而復合似有神助野人周姓居越

此以見古人之忠厚也

世人好妄議如此令人短氣予恐流俗相傳誣毀至寶故不得

不力辯雖然妄議可以惑庸人博雅之士一見自了不待予之

喋也磚既入土八百餘年巳腐壞恐不能久近所摹本比初出

土時巳覺昏鈍摹之不巳日就磨減得墨本者宜葆之哉

予既作此跋將書以贈千里以疾見妨自四月至于
九月乃竟既致諸千里後月餘過錢清與元卿
千里同觀聊記其後番易姜 夔 堯章

東坡老仙三詩先世舊所藏伯
祖永安大夫嘗謁 山谷於眉之
青神有攜行書帖山谷皆跋其
後此詩其一也老仙文高筆妙繁
若霄漢雲霞之麗山谷又發揚
蹈厲之可為絕代之珎矣昔
曾大父禮院官中秘書与李常
公擇為僚山谷母夫人公擇女
弟也山谷与永安帖自言識

張縯　跋《蘇軾黃州寒食帖》

張縯，約生於宋紹興之初（一一三一年以後），字季長，晚號飾庵，南宋蜀州江原（今四川崇州市）人。宋代詩人，隆興元年（一一六三）進士，官至大理少卿，與陸游交游甚篤。著有《中庸辨擇》《陶靖節年譜考證》《石經跋》《飾庵詩集》等，多已散失，《全蜀藝文誌》録其部分詩作。

此作爲紙本，書風平正方直，多出以尖筆；文字布局疏朗，帶有拙意。臺北故宮博物院藏。縱三十四厘米，橫六十五厘米。

先禮院於公擇鬯坐上由是與

永安游好有先禮院所藏

昭陵御飛白記及曾林祖廬

山府君志名皆列山谷集惟諸

跋世不盡見此跋尤恢奇因詳

著卷後永安為河南屬邑

伯祖嘗為之宰云

三晉張繽季長甫

懿文堂書

雲谷老師妙齡訪道方外之跡遍浙江東江西
諸山窮幽邂璚詭之觀心空倦遊歸臥于吳
興之金斗山且十七年宜於山水飫閱而厭見
沉希墨所幻顧何乏進舒城李生為
師作瀟湘横看愛之佛余評余謂昔人見斷

章深　跋《李公麟瀟湘臥游圖》

章深，生卒年不詳，浙江歸安人，南宋乾道二年（一一六六）
丙戌科進士。

此作爲紙本，帶有較强的行書筆意，瘦勁遒健，行筆率意爽
利，結字生動富有變化。日本東京國立博物館藏。畫作寬三十點三
厘米，高四百零四厘米。

墻而知畫斷墻非所以為畫而心適與畫
會耳故畫無工拙要在會心處披此軸飄然
起塵外之想亦有之佳然畫之佳否尚不議為
師一立一麾皆以有不亢者簡中活句却請諸
人别為拈出乾道庚寅重陽蒙齋居士章深
題

昔東坡題宋復古瀟湘晚景圖有照眼雲山出
浮天野水長等句余觀此筆雖不罥身嵓谷
中而心固與景俱會矣
圖照老人早悟靈機洞見佛祖根源視六塵
境界如夢幻泡影而寒煙淡墨猶復襲藏
所謂寓意於物而不留意於物也乾道更寅
十月晦日澹齋居士葛郯跋

葛郯 跋李公麟《瀟湘臥游圖》

葛郯，生卒年不詳，南宋詩人。出身江南書香門第，祖父葛勝仲、父親葛立方、二弟葛邲俱爲宋代著名文學家。淳熙年間以朝奉郎通判鎮江府。著有《載德集》四卷。

此作爲紙本，細挺遒勁，諸字皆向右傾斜，筆勢較強。

唐太師魯公顏真卿書祭姪季明文稾天下行
書第二余家法書第一至元壬午春得於東郡書
大本彥禮甲申錢塘重裝丙戌六月鮮于樞記

鮮于樞 跋顏真卿《祭姪稿》

鮮于樞（一二四六—一三〇二），字伯機，晚年營室名『困學之齋』，自號困學山民，又號直寄老人，大都（今北京）人，一說漁陽（今北京薊縣）人，先後寓居揚州、杭州。曾官浙東宣慰司經歷、浙東省都事、太常典簿。好詩歌及古玩，文名顯於時，書法成就最著。

此作爲紙本，有顏魯公風神，結字寬博，筆勢連貫，章法非整齊劃一，饒有變化。臺北故宮博物院藏。縱二十八點二厘米，橫九點八厘米。

君家稧帖評甲乙和璧隋珠價相
歐神龍貞觀苦未逮趙莒馮湯撼
名迹主人熊魚兩黃愛彼短此長俱
有得三百二十有七字：龍蛇怒騰擲

鮮于樞　跋《蘭亭序卷》

此作爲紙本，結字嚴謹，點畫爽健立體，運筆意氣雄豪而出入
規矩。故宮博物院藏。縱二十四厘米。

吾聞神龍之初黃庭樂毅真迹尚無

恙此帖猶為時所惜況今相去又千載

古帖消磨萬無一有餘不乏貴相通

欲抱奇書求博易

鮮于樞題

洛神賦 并序

魏初三年余朝京師還濟洛川古人有言斯水之神名曰宓妃感宗玉對楚王神女之事遂作斯賦其詞曰

曹子建

余從京域言歸東藩背伊闕越轘轅經通谷陵景山日既西傾車殆馬煩爾迺稅駕乎衡皋

趙孟頫 洛神賦并序

趙孟頫（一二五四—一三二二），字子昂，號松雪，松雪道人，又號水精宮道人、鷗波，中年曾作孟俯，吳興（今浙江湖州）人。趙孟頫博學多才，能詩善文，精繪藝，擅金石，更以書法名世。其書開創元代新風，善篆、隸、真、行、草書，尤以楷、行見長。

此作爲紙本，書於大德四年（一三〇〇），筆法謹嚴，兼有行意，且結字妍媚，有靈秀之氣，有婀娜之姿。全帖提按分明，既見清勁，又見豐腴，華美而又莊重。元人倪瓚稱此卷「圓活遒媚」。故宮博物院藏。縱二十九點五厘米，橫一百九十二點六厘米。

從南湘之二妃攜漢濱之遊女歎匏瓜之無匹兮
詠牽牛之獨處揚輕袿之猗靡兮翳脩袖以延佇
體迅飛鳧飄忽若神陵波微步羅韈生塵動
無常則若危若安進止難期若往若還轉眄流
精光潤玉顏含辭未吐氣若幽蘭華容婀娜
令我忘湌於是屏翳收風川后靜波馮夷鳴鼓女
媧清歌騰文魚以警乘鳴玉鸞以偕逝六龍儼其

齊首載雲車之容裏鯨鯢踊而夾轂水禽翔而
為衛於是越北阯過南密紆素領迴清陽動朱
脣以徐言陳交接之大綱恨人神之道殊于怨
盛年之莫當抗羅袂以掩涕兮淚流襟之浪浪
悼良會之永絕兮哀一逝而異鄉無微情以效愛
兮獻江南之明璫雖潛處於太陰長寄心於君
王忽不悟其所舍悵神宵而蔽光於是背下陵

四二

高志性神留遺情想像顧望懷愁冤靈體之復

形御輕舟而上遡浮長川而忘返思緜緜而增慕

夜耿耿而不寐霑繁霜而至曙命僕夫而就駕吾

將歸乎東路攬騑轡以抗策悵盤桓而不能去

延祐六年八月五日吳興趙孟頫書

漢汲黯傳

汲黯字長孺濮陽人也其先有寵於古之

衛君至黯七世為卿大夫黯以父任孝景時

為太子洗馬以莊見憚孝景帝崩太子即

位黯為謁者東越相攻上使黯往視之不至

吳而還報曰越人相攻固其俗然不足以辱天子

之使河內失火延燒千餘家上使黯往視之還

報曰家人失火屋比延燒不足憂也臣過河南

河南貧人傷水旱萬餘家或父子相食臣

謹以便宜持節發河南倉粟以振貧民臣請

歸節伏矯制之罪上賢而釋之遷為滎陽

令黯恥為令病歸田里上聞乃名拜為中大

赵孟頫　漢汲黯傳

此作爲朱絲欄紙本，書於延祐七
年（一三二〇）。明時藏於項元汴家，
清同治年間歸馮譽驥，後人裴景福壯陶
閣，現藏日本東京永青文庫。書自「反
不重邪」起，後缺十二行，由明代書家
文徵明補寫。是作俊邁秀逸，健挺道
勁。松雪自稱其得唐人筆風遺意，確是
不凡。且筆畫瘦勁，更顯挺拔之姿。縱
十七點六厘米，橫十七點四厘米。

夫以數切諫不得久留内遷為東海太守黯

學黃老之言治官理民好清靜擇丞史而

任之其治責大指而已不苛小黯多病臥閨閤

内不出歲餘東海大治稱之上聞召以為主爵

都尉列於九卿治務在無為而已引大體不拘

文法黯為人性倨少禮面折不能容人之過合

己者善待之不合己者不能忍見士亦以此不

附焉然好學游俠任氣節内行脩絜好直

諫數犯主之顏色常慕傅柏袁盎之為人也

善灌夫鄭當時及宗正劉棄亦以數直諫不

得久居位當時是太后弟武安侯蚡為丞相中

二千石來拜謁蚡不為禮然黯見蚡未嘗拜常

陛下復收用之臣常有狗馬病力不能任郡
事臣顧為中郎出入禁闥補過拾遺臣之
願也上曰君薄淮陽邪吾令名君矣顧淮
陽吏民不相得吾徒得君之重卧而治之黯
既辭行過大行李息曰黯棄居郡不得
與朝廷議也然御史大夫張湯智足以拒
諫詐足以餝非務巧佞之語辯數之辭非
肯正為天下言專阿主意所不欲目而毀
之主意所欲曰而譽之好興事舞文法內
懷詐以御主心外挾賊吏以為威重公列
九卿不早言之公與之俱受其僇矣息畏
湯終不敢言黯居郡如故治淮陽政清後

張湯果敗上責黯與息言抵息罪令黯以
諸侯相秩居淮陽七歲而卒二後上以黯故
官其弟汲仁至九卿子汲偃至諸侯相黯
姑姊子司馬安之少與黯為太子洗馬安文
深巧善宦官四至九卿以河南太守卒昆弟
以安故同時至二千石者十人濮陽段宏始事

蓋侯信二任宏二六冊至九卿然衛人仕者
皆嚴憚汲黯出其下

延祐柬年九月十三日吳興趙孟頫手鈔

此傳于松雪齋此刻有唐人之遺風
余仿彿得其筆意如此

高上大洞玉經

按大洞真經自高上虛皇道君而下至青金丹皇道君　中央黃素老君誤

共三十九章下映三十九戶乃大洞之首也又曰元始天王

以傳黃老君使教下方當為真人者上升三晨由是黃

老君捻業三十九章故曰大洞真經晉永和十一年歲

在乙卯九月一日夜紫微元君降授是上清高法九天

趙孟頫　高上大洞玉經

此作書於大德九年（一三〇五）。全卷近四千七百字，無一筆懈怠，結體妍麗，用筆遒勁；結字左右開張，多取橫勢，用筆提按分明，書寫迅疾。天津市藝術博物館藏。

縱二十九點七厘米，橫四百五十七厘米。

帝君懷中禁書至本命日自可加於常日徧數也

按東華齋規當三燒香三啟三禮按圖念東華朝

青君於玉闕禮左帝於金宮乃誦東華玉保王道經

九過畢次誦玉經

迴風混合帝一尊君對地前空中坐聽地讀經

地如玉訣存思都畢臨欲誦咏三十九章當思眉閒

却入二寸為洞房宮黃老君居其中金芙蓉冠黃錦

玉衣龍虎之章坐金床紫雲中貌如嬰見始生其面

外向次思延形有如蓮實在老君前存訖微誦三十

九章上文存黄老君在洞房中聽

三十九章玉晨上文

天有神宮太玄丹靈帝門中央望見泥九神名伯桃是謂

大君定生扶命壽億萬年天有太室玉房金庭三關紫

氣合帝之靈結洞昆侖高而不傾神仙所止金堂玉城九

紫精太元中三元上景衢秀朗寶太暉眇扇帝敷伯

史啓三素帝靈登玉虗慶氣育五雲司命神明初

真陽元老玄一君道經第七

真陽帝賓老受事會玉皇滅魔除穢水百司詣絳

宮逸宅丹玄內五炁結十方七轉司命至三個名仙籙

山主鬼者急校三官中

上元太素三元君道經第八

太素三華氣晨登廣靈堂玉賓表玄籍守命狹

道康佪風散萬魔金符名度卿輔衛地户內保此長

生王

上清紫精三素君道經弟九

紫精育華林長暎太元外玉房生寶雲九扇脆胎內

帝賓奉五符三元面紫籙倉王斌來生衛此長夜會

五籍既明啟昌得期務玄把籙奉行四時金暎兩眼

華盖秀眉玄母歸雄玄父含雌合洞百靈辟非宣

弥童子受聽丹嬰為見禍絶地下福升仙臺魂魄密

静百神含離閒關帝一溫然俱来

清靈陽安元君道經第十

清靈扇八氣鼓輪三華城撥業胞胎結七世受福生宿

罪滅五道長守帝一營　九迴七度散業胞根三皇巾

朱把符命神赤帝南和握節上遷併我魂魄練精

帝前玉符金契七玄入仙慶流雲積福盈龍泉凌梵

顧昌曰三上言玉籍己明五氣合延

皇清洞真君道經第十一

皇清洞真三帝合生啟明蕭卻金門披青日中赤帝

彌曰丹靈，符命仙五籍保生虹暎玉華煥落上清七世

父母累命重寧散此宿對滅禍幽冥　公子執五符太

一居紫房三合地戶下拔命玉帝宮少安鬱墨子衛

延七氣窓掏制明亚液盈滿五藏充

高上太素君道經弟十二

高上宴紫霄五老輔玉根太素梼眇景合符帝一

前白帝浩鬱將迴金太霞鄉度我死戶下拔出三塗

梁圓華黃仞太張守關胎結四開脆亚誠連保身冥

真帝一共遷延有五藏各生華根穢液況浚生珠運仙

九個會幽六府曲申上帝熙怡玄母懷歡玉門香生蘭室

太清浮絕空三天寶神符日中開五暉青帝圓常

元捧籍登太明受籙金華樓五藏植玉根魂魄一

凝和百神合會固身守關地戶閇塞死亡不干檢

氣九玄超越八難七世父母胎結被撤生度南宮中

反胎三積內玄母對火王為延得仙位

太極大道元景君道經弟十六

太極元景王三天攝神生紫素翳欝仞安来上華京

拔出五苦積反胎七元庭七玄解重結累祖絡錦青徘

囬秀華下俯仰要五靈延身升玉堂五神廻狹嬰俱

濟太漠外養素朝圓明

皇初紫靈元君道經第十七

皇初紫元中暉光欝霄明三天煥九景離合億萬生

披朱巾緑霞上佪寒童靈拔出五苦毒趍身過始青

白素啓蕭仰金門衛朱兵七世積尸結一化百散傾受

中央黃老道君道經第十九

中央黃素元圓華玉壽靈太張上玉門伏雲三刃明赤
景翳逸寮攜提太一精帝女抱定陵吟詠玉清經五
籍編紫房五符入圓庭七祖返胎宅滅絕三塗生流
風斷盃滯玄葉得黃寧

青精上真內景君道經第二十

青精上華氣太微玄景童神化玉室內飛羽逸紫空

太上老君說常清靜經

老君曰大道無形生育天地大道無情運行日月大道無名

長養萬物吾不知其名強名曰道夫道者有清有濁有動有

静天清地濁天動地静男清女濁男動女静降本流末而

生萬物清者濁之源静者動之基人能常清静天地悉皆

然常寂寂無所寂欲豈能生欲既不生即是真靜真常應

物真常得性常應常靜矣如此清靜漸入真道既

入真道名為得道雖名得道實無所得為化眾生名為得道

能悟之者可傳聖道

老君曰上士無爭下士好爭上德不德下德執德執著之者

左玄真人曰學道之士持誦此經萬遍十天善神衛護其
人玉符保身金液鍊形形神俱妙與道合真
正一真人曰家有此經悟解之者災障不生眾聖護門神
昇上界朝拜高尊功滿德就想感帝君誦持不退身騰
紫雲

水精宮道人書

老子

道可道非常道名可名非常名無名天地之始

有名萬物之母常無欲以觀其妙常有欲以觀

其徼此兩者同出而異名同謂之玄玄之又玄衆

妙之門

天下皆知美之爲美斯惡已皆知善之爲善斯不

趙孟頫　老子道德經

此作書於延祐三年（一三一六），卷首有明姚綬行書『松雪書道德經』六字，前隔水綾上有近人張爰二題。曾經爲明項元汴、項篤壽收藏。字體工整秀麗，筆法穩健，獨具風格。故宮博物院藏。縱二十四點三厘米，橫一百五十三點三厘米。

善已故有無之相生難易之相成長短之相形高

下之相傾音聲之相和前後之相隨是以聖人處

無為之事行不言之教萬物作而不辭生而不

有為而不恃功成不居夫唯不居是以不去

不尚賢使民不爭不貴難得之貨使民不為

盜不見可欲使心不亂是以聖人之治也虛其心實

孝慈國家昏亂有忠臣

絕聖棄智民利百倍絕仁棄義民復孝慈

絕巧棄利盜賊無有此三者以為父不足故

令有所屬見素抱樸少私寡欲

絕學無憂唯之與阿相去幾何善之與惡相

去何若人之所畏不可不畏荒兮其未央哉眾

所處荊棘生焉大軍之後必有凶年故善

者果而已不敢以取強焉果而勿矜果而勿

伐果而勿驕果而不得已果而勿強物壯則

老是謂不道不道早已

夫佳兵者不祥之器物或惡之故有道者不

處君子居則貴左用兵則貴右兵者不祥之

器非君子之器不得已而用之恬淡為上勝
而不美而美之者是樂殺人夫樂殺人者不可
得志於天下矣吉事尚左凶事尚右是以偏將
軍處左上將軍處右言居上勢則以喪禮
處之殺人眾多則以悲哀泣之戰勝則以喪
禮處之道常無名樸雖小天下莫能臣侯王

狗天地之間其猶橐籥乎虛而不屈動而愈

出多言數窮不如守中

谷神不死是謂玄牝玄牝之門是謂天地根

緜緜若存用之不勤

天長地久天地所以能長且久者以其不自生故

能長生是以聖人後其身而身先外其身而身

殆可以長久

大成若缺其用不敝大盈若沖其用不窮大

直若屈大巧若拙大辯若訥躁勝寒靜勝

熱清靜為天下正

天下有道却走馬以糞天下無道戎馬生於

郊罪莫大於可欲禍莫大於不知足咎莫大

存非以其無私耶故能成其私

上善若水水善利萬物而不爭處眾人之所

惡故幾於道居善地心善淵與善人言善信

政善治事善能動善時夫惟不爭故無尤矣

持而盈之不如其已揣而銳不可長保金玉滿

堂莫之能守富貴而驕自遺其咎切成名遂

安其居樂其俗鄰國相望雞犬之聲相聞

民至老死不相往來

信言不美美言不信善者不辯辯者不善

知者不博博者不知聖人無積既以為人已愈

既以與人己愈多天之道利而不害人之道

為而不爭

鄰儼兮其若容渙兮若冰將釋敦兮其若

樸曠兮其若谷渾兮其若濁孰能濁以静

之徐清孰能安以動之徐生保此道者不欲

盈夫惟不盈故能弊不新成

致虚極守静篤萬物並作吾以觀其復夫物

芸芸各歸其根歸根曰静静曰復命復命曰

吳郡之地廣袤沃衍遠於崧山峻
嶺拙上人禪居高閒罕事杖屨時
獨手燕侍郎墨圖于明窗之下以
自託其登臨高遠之意信夫天台
衡岳往来者之良勞也 虞集題

虞集　跋《燕蕭春山圖卷》

虞集（一二七二—一三四八），字伯生，號道園，世稱邵庵先生。少受家學，嘗從吳澄游。成宗大德初，以薦授大都路儒學教授。仁宗時，遷集賢修撰，除翰林待制。文宗即位，除奎章閣侍書學士。領修《經世大典》。虞集素負文名，與揭傒斯、柳貫、黃溍并稱『元儒四家』。詩與揭傒斯、范椁、楊載齊名，人稱『元詩四家』。工真、行、草、篆。著有《道園學古錄》《道園遺稿》。

此作爲紙本，點畫清爽，輕重緩急時有變化。字形結體稍長，分行布白疏朗，勻稱中寓流暢，平實中透秀雅。故宮博物院藏。畫作縱三十厘米，橫六十九點七厘米。

右陸柬之行書文賦一卷唐

人法書結體遒勁有晉人

風格者惟見此卷耳雖若

隨僧智永猶恨嫵媚太多

齊懃太過也獨於此卷爲

之三歎至元四年歲在戊寅

三月十六日揭傒斯跋

揭傒斯　跋《文賦》

揭傒斯（一二七四—一三四四），字曼
碩，龍興富州人。幼貧苦讀，早有文名，前後
三入翰林，卒封豫章郡公，謚文安。善楷、行
草。詩集爲《秋宜集》。

《文賦》爲初唐陸柬之所書真迹，流傳
有緒，有趙孟頫、李倜、揭傒斯、危素、宋
濂、孫承澤等人跋記。該跋文書風清秀妍潤，
厚實飽滿，用筆蒼古有力，有晉唐人逸韻。臺
北故宮博物院藏。

宋季書學紫隆蘇璧老人始
用漸更書爲法一洗舉子俗書
之繆晚居金鍾山世罕見其蹟
鮮于公南來當至元間尚及接識
埃家諸名公齋老人特精楷法公
尤所敬服蓋行草可以中年習楷
書則未易臨模得也觀此帖盂行
其尊尚云　方外張雨

張雨　跋《金應桂書帖》

張雨（一二七七—一三四八），字伯雨，號貞居
子，句曲外史，錢塘（今浙江杭州）人。善書，字體楷
草結合，俊爽清勁，自成一格。畫亦清麗。有《句曲外
史集》。

此作爲紙本，極見張雨楷書之功力，俊邁雅逸，
清勁不俗，并流露出其隱逸文人的清雅之氣。蘇州博物
館藏。

九鎖山

青山九鎖誰能到湏到玄中第一關領取東坡七
言妙要知白日幾非閒畫成五老屏風疊春在
真人笑鑰間寄語能詩同姓老莫曰采藥不
知還時
雲根石
隱三珠光出蚌胎白雲長護夜明甞宜將瑞氣
穿龍洞不比游塵汗馬魁巖下松林同不朽
月中鶴駕會頻来君看狠石英雄坐寂莫
干今卧草莱臺
仙人隱跡
青山空有仙人迹三本飛空何處尋形影誰教臨
路口聲名悔不在山深雙鳧每被晴雲掩雨
袖泠教碧蘚侵却笑野人真強項庭無餘
迸到如今還

張雨　詩札

此作爲紙本，布局緊密，結字方整，下筆嚴謹，既有清虛之氣，又有雅逸之風。故宮博物院藏。縱二十一點五厘米，橫三百一十三點九厘米。

吾家洗研池頭樹箇
華開澹墨痕不要人
誇好顏色只流清氣
滿乾坤王冕元章爲
良佐作

王冕　題《趙雍等元五家合繪卷》

王冕（一二八七—一三五九），字元章，號煮石山農、飯牛翁、會稽外史、梅花屋主等，諸暨（今屬浙江）人。出身農家，幼年替人放牛，自學成爲詩人、畫家。尤工墨梅，兼能治印，創用花乳石刻印。著有《竹齋集》。

此作爲紙本，包括元代趙雍、王冕、朱德潤、張觀、方從義五位畫家的五件作品，尺幅相近，後人將其合裱爲一卷。該款爲王冕自題於《墨梅圖》，筆墨利落，神思純清，具有挺勁、清絕之風韵。故宮博物院藏。畫作縱三十一點九厘米，橫五十點九厘米。

和靖門前雪作堆　多年積得

滿身苔　練藜一簡團冰玉　羞筮談

他不下來　癸巳夏五　會稽王元章

自南仁

王冕　跋《南枝春早圖》

此作爲絹本，書風秀逸剛健，行氣茂密，平實古樸，字如其

人。臺北故宮博物院藏。畫作縱一百五十一點四厘米，橫五十二點

二厘米。

鳥跡不復見字體益以繁變化各有極何由使
還導右軍天機精業端走風雲萬世有能事
仰之道彌尊後來獨超詣乃有中令君惜哉
貞觀厄真迹無須存此碑出千季筆法凜如
新至寶不淪沒終為絕世珍晴窗有真賞
妙理可忘言派縈令若此誰能決其源

鄧文原　跋《姜夔王大令楷書保母磚題跋卷》

鄧文原（一二五八—一三二八），字善之，一字匪石，人稱素履先生，四川綿州（今綿陽）人。博學善書，翰墨與趙孟頫齊名，為元之大家。工行、草書。早年師法『二王』，晚年取法李北海而自成一家。傳世書迹有《臨急就章卷》等。

右董元夏景山口待渡圖真蹟岡巒清潤林木秀密漁

翁遊客出没於其間有自浮之意真神品也天厤三年

正月　　奎章閣鉴書臣柯九思鉴定恭跋

柯九思　跋董源《夏景山口待渡圖》

　　柯九思（一二九〇—一三四三，一作一三二一—一三六五），字敬仲，號丹丘生，別號五雲閣吏，浙江仙居人。能詩善畫，爲文宗皇帝所賞識，特授奎章閣學士院鉴書博士。有《丹丘生集》《竹譜》等傳世。

　　此作爲絹本，書風平和秀逸，清邁淡雅，有趙松雪之風韵。遼寧省博物館藏。畫作縱四十九點八厘米，橫三百二十九點四厘米。

圉人扈從溫泉宮曉汲清波

浮落紅韉驅解語意相得肉

驥振動嘶春風天子臨軒催

羯鼓繡茵檀板登床舞羨

人眄睞相輝光郴渡臨邊思

報主潼關夜半烽火明錦

綳兒耒坐大廷此馬弃捐何

足道顧影長城廋水腥

丹丘柯九思賦

柯九思　跋《馬圖》

此作爲紙本，用筆精到謹嚴，一絲不苟，章法錯落
有致，富有變化；結字險勁而富有張力，爲柯九思存世著
名的三跋之一。

碧浪湖頭雲色茗溪晚

岫烟蘸一莚踈林秀石

水精宮裏婆娑

丹丘柯九思題

柯九思　跋《趙孟頫疏林秀石圖》

此作爲紙本，書風有唐人歐陽詢之筆意。用筆爽利
遒勁，結字嚴整，於雄厚之中見挺拔之氣。臺北故宮博
物院藏。原圖縱二十八厘米，橫五十四厘米。

追和前韻

懊恨春初飄零月下輕至離輕隔重醞梨雲
乍舒柳眼羞人曾識巳堪索笑巡蔡
早準備憐々惜々莫是橋溪攬先開卻
試馳金勒　吾未開
姑射論量漸消冰雪重試梳粧欲吐芳
心還羞素臉猶吝清香此情判匿難藏
悄脈々相思寸腸月轉更深凌寒等待
更尚西廊　石欽閒

柯九思　跋《揚無咎四梅花圖卷》

此作爲紙本，結體謹嚴雅正，體態挺拔。點畫工妙，濃淡
得度，氣韻生動。故宮博物院藏。畫作縱三十七點二厘米，橫
三百五十八厘米。

祠帳珠羞可

流但只欠些、兒雪廳任選一枝折歸相伴

繡屏花扁　右盛開

瓊散殘枝點惢歎三度竹迷三欲訴芳情

笛中曾聽畫裏重披　春移別樹相期

漸老去何須苦悲人日酬春臉霞漬曉

須記當時　右將殘

補之詞翰稱妙一代此卷尤佳其柳

梢青四詞可以想像當時風致勉強

續貂以貽好事丹丘柯九思書于雲

容閣至正元年冬十有一月日南至也

李營丘平生自貴重其畫不肎輕與人作畫故人閒罕得米南宫
至欲作無李論蓋以多不見真者也此卷林木蒼古山在渾然逺岸
縈迴自然趣多類荆浩晚年合作至正乙巳六月廿日吴城盧氏樓觀
延陵倪瓚

倪瓚　跋《李成茂林遠岫圖》

　　倪瓚（一三〇一—一三七四），初名珽，字泰宇，後字元鎮，
號雲林子、荆蠻民、幻霞子等，江蘇無錫人。擅畫山水、墨竹，師
法董源，受趙孟頫影響。與黄公望、王蒙、吴鎮合稱「元四家」。
存世作品有《漁莊秋霽圖》《六君子圖》《容膝齋圖》等。著有
《清閟閣集》。

　　此作爲紙本，縱長緊密，結字多見奇趣，用筆精到遒勁，字與
字之間聯繫緊密，渾然一體。遼寧省博物館藏。畫作縱四十五點四
厘米，横一百四十一點八厘米。

屋角東東風多杏花小齋容膝

廢年華金梭躍水池魚戲釣鳳

極林澗竹斜韋、、清談霏玉屑

蕭、白髮岸烏紗而今禾二韓

康儥市上懸盧未乆諄甲寅三

倪瓚 《題容膝齋圖》款

　此圖爲紙本，章法緊密，意境高古。用筆清勁遒健，率意簡
逸，頗具古風。臺北故宮博物院藏。畫作縱七十四點七厘米，橫
三十五點五厘米。

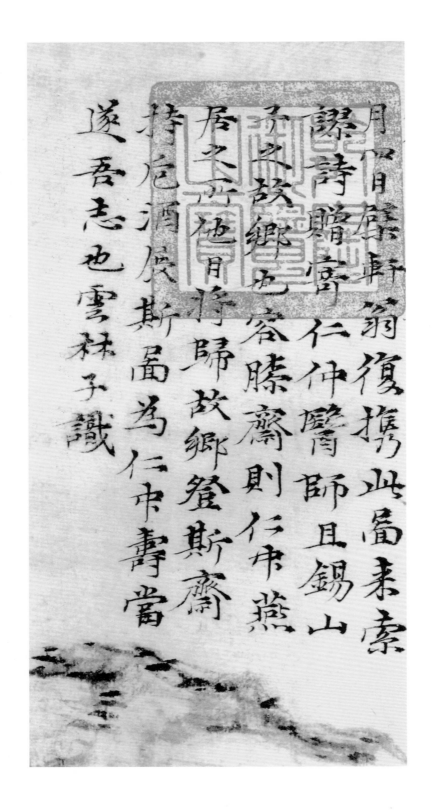

月眉蘗軒翁復攜此圖來索
題詩贈壽仁仲醫師且錫山
乃此故鄉也容膝齋則仁仲燕
居之所他月將歸故鄉登斯齋
持巵酒展斯圖為仁仲壽當
遂吾志也雲林子識

為張秉儀命賦匡山讀書處

廬山巉巖上有香鑪峯影落碧岩天
外翠玉琢芙蓉牽蘿讀書處茵磴
無行踪猶遺石上菖花開紫丰茸氍毹
心亂春雪寶氣沉雙龍應化蘇耽
鶴歸棲千歲松仙巖採薇曳久別倘
相逢
賦瀋公鳴皋軒
白鶴稟靈賢翩翩有奇姿海月比高

倪瓚　呈大臨徵君楷書札
又名『爲張秉儀命賦匡山讀
書處』，紙本，全篇行氣茂密，錯
落有致，結字生動，古意盎然。臺
北故宮博物院藏。縱二十三厘米，
橫五十五點五厘米。

絜巖雲共遥遥池上菖蒲花春烟紫

緩緩飛鳴聊飲啄乘風來下之我登鳴

皐軒遂賦鳴皐詩安得亦玉爲鶴

上吹參差

鳴國瑞東皐軒

未羨勲名馬伏波少游鄉里樂婆娑輕

舟陌上山塘數細雨籬邊菊卡莎浩蕩

五湖鷗夢冷蕭寥萬里鶴情多寒

聽時有幽人宿月燭高張幬綠蘿

次韻通書記同過鄭先生舊宅

女蘿垂綠翳衡門野水通池沒舊痕

有道忘情觀物化清言如在想人存凄

涼江海空茅宇愴淩烟埃委石尊一真

山泉薦芹藻古心窮實竟誰論

贈郭本齋

高人郭本齋輕舟東渡淮賣藥不二價

向人多好懷世方憂暍死我豈與時乖

欲覽金光草相期弱水涯瓚錄呈

大臨徵君併似

德和郎官仲博廣父求教益

書畫一關紐也書家臨搨猶畫之臨摹也所謂一筆畫一筆
書必其顧盼精神筆意連屬不斷故晉宋間人有此語
也此唐人臨右軍真蹟又閒為曰書於行閒沈著痛快
決非五代宋人所可到卻矣伯氏舊藏十六帖後又獲二帖於
藏書故家所甚合璧之喜神朗復還舊觀非珠還金
浦劍入兵平者耶至正甲辰十月廿五日擁觀於寶古齋
觀已謹藏他贖

倪瓚　跋《唐人臨右軍真迹册》
此作爲紙本，書於至正二十四年（一三二四），筆意連貫，
筆勢靈動，筆畫瘦勁挺拔，多顯逸趣。臺北故宮博物院藏。畫作縱
三十一點八厘米，橫二十點五厘米。

江南春三首

汀洲夜雨生蘆笋，日出瞳曨簾幕靜

鷖鳧跕破杏花煙，陌上東風吹鬢影

遠江搖曙劍光冷，轆轤水咽青苔井

落紅飛燕觸衣巾，沉香火微熒綠塵

春風顛春雨急清淚沱，竹枝濕落

花辭枝悔何及，綠桐哀鳴亂未碧

嗟我胡為去鄉邑，相如家徒四壁立

柳花隨水化綠萍，風波浩蕩心忪營

攢錄上求

元暐先生元用父學

克用徵君教之

倪瓚　江南春詞卷

此卷為紙本，書風靈動，細勁古雅。上海博物館藏。縱二十三點一厘米，橫四十一點七厘米。

一秋暑多病脹征夫怨行路瑟之幽
珊招清陰湍庇戶寒泉溜崖
石白雲集朝暮懷貳如金玉同
子夭無廢息景以消搖毋笑言
恩與晤遲捿親友秋暑辭
親將事于役日寓幽珊寒松幷
題五言以贈云者招隱之意率七
月六日倪瓚

倪瓚　題《幽澗寒松圖軸》
　　此作爲紙本，此爲題畫詩，觀此書，師古法而不
泥古。用筆率意，但和諧統一，氣息暢通流貫，即使
「逸筆草草」，仍別有情趣。故宮博物院藏。畫作縱
五十九點七厘米，橫五十點四厘米。

貞居道師將往常熟山中訪
王君章高士余目寫梧竹秀石
奉寄
仲素孝廬弁賦詩云高梧踈
竹澤南宅五月溪聲入坐寒
想得此時窗户暖果園撲
栗蠶園二視瓚

倪瓚　題《梧竹秀石圖軸》

此作爲紙本，筆墨枯淡，點畫清虛，運
筆輕鬆利落，而有變化，自由舒展，靈動有
致，且嫻雅秀逸。臺北故宮博物院藏。畫作
縱九十六厘米，橫三十九點五厘米。

七月六日兩宿雲岫翁逃居文伯賢良以此紙
索畫因寫秋亭嘉樹圖并詩以贈　風雨
蕭條晚作凉兩株嘉樹近當窗結廬人境無
來轍寓跡醉鄉真樂郊南滿底雪宿盧脯
西山青景落秋江晚流潦翰蔡幽意惣有
衝烟白鶴雙瓚

倪瓚　題《秋亭嘉樹圖軸》

此作爲紙本，簡淡清素，結字正在「似與不似」之間，但内蘊
深沉，氣息不凡，耐人尋味。故宫博物院藏。畫作縱一百三十四厘
米，横三十四點三厘米。

古木幽篁寂寞濱　班班蘚石
翠含春　自知不入時人眼　畫
與皎溪古逸民　雲林生

倪瓚　題《枯木幽篁圖軸》

此作爲紙本，行筆悠然自得，使字態搖曳生動。其結字多不
周，而以行氣貫之，布局錯落，蔚然可觀。故宮博物院藏。畫作縱
八十八點六厘米，橫三十厘米。

素久從平章公治農事公斃之後獲睹

家藏陸氏文賦莊勝悲悅正卿其寶藏

之至正廿一年五月壬戌臨川危素書

危素　跋陸柬之《文賦》

危素（一三○三—一三七二），字太樸，一字雲林，金溪（今江西金溪）人，一作臨川（今江西撫州）人。授侍講學士。博學善文辭。素與饒介同受康里巎巎之傳授，擅楷、行、草三體，尤精楷書。

此作爲紙本，温潤文氣，清靜雅潔。用筆一絲不苟，法度謹嚴，有趙松雪之風韵。故宮博物院藏。

飘海上任公子来往煙波騎赤鯉袖將長鬙獻

彤庭談咲歸来取金紫著書餘暇工丹青史見之心屨

驚此圖貌得舍元殿唐帝素聞僊客名仙客之拳不知數皎

宋顔等嬰孺明皇豈是學僊手商祕巳胎終不悟拂衣卻

入中條雲笙鶴世人那可聞天高海闊日月遠稽首噯我

長生文

臨川危素題

危素　跋《任仁發張果老見明皇圖卷》

　　此作爲紙本，筆骨力遒健，結字端莊秀俊，法度嚴謹，而稍嫌
個性不足。故宮博物院藏。畫作縱四十一點五厘米，橫一百零七點
三厘米。

定武蘭亭此本尤爲精絕而加之以
御寶如五雲晴日輝暎于蓬瀛臣以董元畫於九思
慶易得之何啻獲和璧隨珠當永寶藏之
禮部尚書監羣玉內司事臣巎巎謹記

康里巎巎　跋《定武蘭亭》

康里巎巎（一二九五—一三四五），字子山，號正齋、恕叟，
又號逢累叟。康里（元代屬欽察汗國，今屬哈薩克斯坦）人，官拜
翰林學士承旨。

此作爲紙本，筆法精謹，轉折圓動；諸字大小不一，奇正錯
落，有瀟散之氣。故宮博物院藏。

蒙閒至婭江尉
誦語又寄以詩感媿交集謹用
簡韻聊述敬懶錄上
克用先生術輒
伯祥徵君用為謙意希
喫擲焉友生陸廣再拜
試拂龍泉劍虛涵三尺冰直心憂社稷孤
憤江山陵牧墅村三雨漁船夜三鑑感君
多道氣懷歉實難憑
連日感
伯祥先生下榻飽聞
克用先生清夾聯話用行述雜語以填虛紙更同
改成為章
故人忻會面握手山深懷古笛咸奇文乃冠絕相
湖漭迴洄客雁廢寒洲漁暑掛荒渡墅
浩蕩即扁舟紆徐適廣路玄雲嵗巖重陰登
家丈章事業銘彝鼎彼藏皆鯨珠也故三徽唫爰清趣念茲慎勿忘
晶我紀艮晤陸廣又饒古

陸廣　詩簡帖

陸廣，生卒不詳，字季弘，號天游生，吳（今江蘇蘇州）人，元代畫家。擅畫山水，取法黃公望、王蒙，風格輕淡蒼潤，蕭散有致，後人評其格調在曹知白、徐賁之間。能詩，工小楷。
此作遒媚秀潤，清靜靈巧，結字取橫勢，多呈扁形。

右頓首拜啓十月望過吳江別業得
所惠書者三光景如過隙駒僻居江村況味寥落東
流活二悵望送清書耳比日來計
體道迪吉右萍梗之蹤每懷
相從聚首實迫以歲計未免淹遲改日須至節前
可歸相會有期巳篆書千字文置此多日乞
恕皋稽之皋壽圉親歲會謙爲酒所困終日憒二近
者始覺神清尚欲借觀數日決不爲寒具油所涴呵二
中酒雜詩四句五首
中酒如臥病天寒露爲霜東軒候朝旭暴背婁移林
江頭風浪惡舟小力難勝一櫂歸來晚長林巳恒
太立海戊士肆情立窒閴考縣詩賦罷采菊對南山

沈右 書札

沈右，字仲說，號御齋，吳人。生
卒年均不詳，約至元六年（一三四〇）
前後在世。工詩，有《元詩選》傳世。
此作用筆沉著，飄逸流麗，精致靈
巧，遒媚生動。

歲閏寒猶薄風迴水自生杖藜隨小步極目大江横

閒酒享公堂農家畫濠塲

縣官施德澤賦稅給蒸嘗 改後二句云

　　　　　　　　縣官薄稅斂田野足畊桑

右拙詩如上僭易錄呈并乞

裁正兹因端便勒此具記不備沈右頓首拜啓

艸方教授先生尊契文坐下

仲成執事曁

敬初尊契會聞寧致意 德明 伯行

尤就此伸詞書尾辱每流問小兒多蒙

戒諭感三城中人来對右言小兒朝真穉語

責寫婭媼萬乞

嚴詞不使肆緩幸

右又稟

圖書在版編目（CIP）數據

歷代小楷精粹. 宋元卷 / 李明桓編著. —— 上海：
上海書畫出版社，2017.1
ISBN 978-7-5479-1331-4

I. ①歷… II. ①李… III. ①楷書－法書－作品集－
中國－宋元時期 IV. ①J292.33

中國版本圖書館CIP數據核字（2016）第213960號

歷代小楷精粹·宋元卷

李明桓 編著

責任編輯	朱艷萍　楊少峰
審　　讀	沈培方　曹瑞鋒
資料整理	陸嘉磊　賈煜玲　李陽
特約校對	張姣
裝幀設計	品悅文化
技術編輯	顧杰

出版發行	上海世紀出版集團　上海書畫出版社
網　　址	www.ewen.co　www.shshuhua.com
地　　址	上海市延安西路593號　200050
E-mail	shcpph@163.com
製　　版	杭州立飛圖文製作有限公司
印　　刷	浙江新華印刷技術有限公司
經　　銷	各地新華書店
開　　本	889×1194　1/12
印　　張	9
版　　次	2017年1月第1版　2017年8月第2次印刷
書　　號	ISBN 978-7-5479-1331-4
定　　價	75.00圓

若有印刷、裝訂質量問題，請與承印廠聯係